大唐西京千福寺多寶佛

塔感應碑文

南陽岑勛撰

判尚書武部員外郎

邪顏真卿書

朝議郎

朝散大

郎琅

八唐西京千福寺多寶佛塔感應碑文。南陽岑勛撰。朝議郎、判尚書武部員外郎、琅邪顏真卿書。朝散大

夫、檢校尚書都官郎中、東海徐浩題額。粵妙法蓮華，諸佛之秘藏也；多寶佛塔，證經之踴現也。發明資呼十力，弘建在

夫撿校尚書都官郎中

東海徐浩題額

粵妙法蓮華諸佛之秘藏

也多寶佛塔證経之踴現

也發明資乎十力弘建在

於四依。有禪師法號楚金，姓程，廣平人也。祖、父並信著釋門，慶歸法胤。母高氏，久而無姙，夜夢諸佛，覺而有娠，是生龍象之徵，無取

於四依有禪師法号楚金姓程廣平人也祖父並信著釋門慶歸法胤母高氏久而無姙夜夢諸佛覺而有娠是生龍象之徵無取

熊羆之兆。誕弥厥月，炳然殊相。歧嶷絕於童茹，髻亂不爲童遊。道樹萌牙，聳豫章之楨幹；禪池畎澮，涵巨海之波濤。年甫七歲，居然

熊羆之兆誕弥厥月炳然

殊相岐嶷巖絕於童茹髻亂

不爲童遊道樹萌牙聳豫

章之楨幹禪池畎澮涵巨

海之波濤年甫七歲居然

厭俗自誓出家禮藏探經

法華在于宿命潛悟如識

金環摠持不遺若注瓶水

九歲落髮住西京龍興寺

從僧籙也進具之年昇座

厭俗，自誓出家。禮藏探經，《法華》在手。宿命潛悟，如識金環；總持不遺，若注瓶水。九歲落髮，住西京龍興寺，從僧籙也。進具之年，昇座

講法頓收弥藏異窮子
疾走直詣寶山無化而
可息尔後因靜夜持誦至
多寶塔品身心泊然如入
禪定忽見寶塔宛在目前

6

釋迦分身，遍滿空界。行勤聖現，業淨感深。悲生悟中，淚下如雨。遂布衣一食，不出戶庭，期滿六年，誓建茲塔。既而許王瓘及居士趙

釋迦分身遍滿空界行勤
聖現業淨感深悲生悟中
淚下如雨遂布衣一食不
出戶庭□滿六年誓建茲
塔既而許王瓘及居士趙

崇信女普意善来稽首歳
捨珎財禪師以爲輯莊嚴
之因資爽塏之地利見千
福黙議於心時千福有懷
忍禪師忽於中夜見有一

水發源龍興流注千福清

澄泛灩中有方舟又見寶

塔自空而下久之乃滅即

令建塔處也寺內淨人名

法相先於其地復見燈光

水，發源龍興，流注千福。清澄泛灩，中有方舟。又見寶塔，自空而下，久之乃滅，即今建塔處也。寺內淨人名法相，先於其地，復見燈光，

遠望則朙近尋即滅竊以
水流開於法性舟泛表於
慈航塔現兆於有成燈明
示於無盡非至德精感其
孰能與於此又禪師建言

難然歡愜負畚荷插于蔂
于囊登登憑憑是板是築
灑以香水隱以金鎚我能
竭誠工乃用壯禪師每夜
於築階所懇志誦經勵精

雜然歡愜。負畚荷插，于蔂于囊。登登憑憑，是板是築。灑以香水，隱以金鎚。我能竭誠，工乃用壯。禪師每夜於築階所，懇志誦經，勵精

行道。衆聞天樂，咸嗅異香。喜嘆之音，聖凡相半。至天寶元載，創構材木，肇安相輪。禪師理會佛心，感通帝夢。七月十三日，勅內

行道衆聞天樂咸嗅異香
喜嘆之音聖凡相半至天
寶元載創構材木肇安相
輪禪師理會佛心感通
帝夢七月十三日　勅內

侍趙思侶求諸寶坊以

所夢入寺見塔禮問禪師

聖夢有孚法名惟肖其曰

賜錢五十萬絹千匹助建

修也則知精一之行雖先

侍趙思侶求諸寶坊，驗以所夢。入寺見塔，禮問禪師。聖夢有孚，法名惟肖。其曰賜錢五十萬，絹千匹，助建修也。則知精一之行，雖先

天而不遠，純如之心，當後佛之授記。昚漢明永平之日，大化初流；我皇天寶之年，寶塔斯建。同符千古，昭有烈光。於時道俗景附，

檀施山積，庀徒度財，功百其倍矣。至二載，勅中使楊順景宣旨，令禪師於花蕚樓下迎多寶塔額。遂摠僧事，備法儀，宸睠俯

檀施山積，庀徒度財，功百其倍矣。至二載，勅中使楊順景宣旨，令禪師於花蕚樓下迎多寶塔額。遂摠僧事，備法儀，宸睠俯

臨，額書下降，又賜絹百疋。聖札飛毫，動雲龍之氣象；天文挂塔，駐日月之光輝。至四載，塔事將就，表請慶齋，歸功帝力。時僧道四

臨額書下降又賜絹百疋
聖札飛毫動雲龍之氣象
天文挂塔駐日月之光輝
至四載塔事將就表請慶
齋歸功帝力時僧道四

曾會逾萬人有五色雲圍
輔塔頂衆盡瞻觀莫不崩
悅大哉觀佛之光利用賓
于法王禪師謂同學曰鵬
運滄溪非雲羅之可頓

部，會逾萬人。有五色雲團輔塔頂，衆盡瞻覿，莫不崩悅。大哉觀佛之光，利用賓于法王。禪師謂同學曰：「鵬運滄溪，非雲羅之可頓；心

遊寂滅豈愛網之能加精
進法門菩薩以自強不息
本期同行復遂宿心鑿井
見泥去水不遠鑽木未熱
得火何階凡我七僧聿懷

一志畫夜塔下誦持法華

香煙不斷經聲遞續炯以

爲常沒身不替自三載每

春秋二時集同行大德

十九人行法華三昧尋奉

一志，晝夜塔下，誦持《法華》。香煙不斷，經聲遞續。炯以爲常，沒身不替」。自三載，每春秋二時，集同行大德四十九人，行法華三昧。尋奉

恩旨，許爲恒式。前後道場，所感舍利凡三千七十粒；至六載，欲葬舍利，預嚴道場，又降一百八粒；畫普賢變，於筆鋒上聯得一十九

恩旨許爲恒式前後道場
所感舍利凡三千七十粒
至六載欲葬舍利預嚴道
場又降一百八粒畫普賢
變於筆鋒上聯得一十九

20

粒莫不圓體自動浮光瑩
然禪師無我觀身了空求
法先刺血寫法華経一部
菩薩戒一卷觀普賢行経
一卷不取舍利三千粒盛

粒，莫不圓體自動，浮光瑩然。禪師無我觀身，了空求法，先刺血寫《法華經》一部、《菩薩戒》一卷、《觀普賢行經》一卷，乃取舍利三千粒，盛

以石函，兼造自身石影，跪而戴之，同置塔下，表至敬也。使夫舟遷夜壑，無變度門；刧箅墨塵，永垂貞範。又奉爲主上及蒼生寫《妙

以石函兼造自身石影跪而戴之同置塔下表至敬也使夫舟遷夜壑無變度門劫箅墨塵永垂貞範又奉爲主上及蒼生寫妙

法蓮華經一千部金字三
十六部用鎮寶塔又寫一
千部散施受持靈應既
具如本傳其載勅內侍
吳懷寶賜金銅香爐高一

法蓮華經》一千部、金字三十六部，用鎮寶塔。又寫一千部，散施受持。靈應既多，具如本傳。其載，勅內侍吳懷寶賜金銅香爐，高一

丈五尺奉表陳謝手詔批

云師弘濟之顙感達人天

莊嚴之心義成因果則法

施財施信所宜先也

上握至道之靈符受受如来

丈五尺，奉表陳謝。手詔批云：『師弘濟之願，感達人天；莊嚴之心，義成因果。則法施財施，信所宜先也。』主上握至道之靈符，受如來

之法印非禪師大慧超悟
無以感於宸衷非主
上至聖文明無以鑒於誠
顒倬彼寶塔爲章梵宮經
始之功真僧是葺克成之

之法印。非禪師大慧超悟，無以感於宸衷；非主上至聖文明，無以鑒於誠願。倬彼寶塔，爲章梵宮。經始之功，真僧是葺；克成之

赫
以
弘
敞
礝
碔
承
陛
琅
玕

媚
空
中
晻
晻
其
静
深
旁

下
欻
崛
以
踼
地
上
亭
盈
而

也
則
岳
聳
蓮
披
雲
垂
盖
偃

翟
立
斯
崇
尔
其
爲
狀

26

綷櫼玉瑱居櫼銀黃拂戶重簷疊於畫栱反宇環其壁璫靈蠵顩屭以負砌祇儼雅而翊戶或復肩挈摯鳥肘摱脩虵冠盤巨龍

綷櫼。玉瑱居櫼，銀黃拂戶。重簷疊於畫栱，反宇環其壁璫。坤靈蠵顩以負砌，天祇儼雅而翊戶。或復肩挈摯鳥，肘摱脩蛇，冠盤巨龍，

帽抱猛獸，勃如戰色，有覥其容。窮繪事之筆精，選朝英之偈贊。若乃開局鏑，窺奧秘，二尊分座，疑對鷲山；千帙發題，若觀龍藏。金碧

炅晃環珮葳蕤至於列三
乘分八部聖徒翕習佛事
森羅方寸千名盈尺萬象
大身現小廣座能卑須彌
之容欻入芥子寶盖之狀

頓覆三千昔衡岳思大禪
師以法華三昧傳悟天台
智者尔来寂寥罕契真要
法不可以久廢生我禪師
克嗣其業繼明二祖相望

頓覆三千。昔衡岳思大禪師，以法華三昧，傳悟天台智者，尔來寂寥，罕契真要。法不可以久廢，生我禪師，克嗣其業，繼明二祖，相望

百年夫其法華之教也開
玄關於一念照圓鏡於十
方指陰界爲妙門駈塵勞
爲法侶聚沙䏼成佛道合
掌巳入聖流三乘教門摠

百年。夫其法華之教也，開玄關於一念，照圓鏡於十方。指陰界爲妙門，駈塵勞爲法侶。聚沙能成佛道，合掌巳入聖流。三乘教門，總

而歸一八萬法藏我爲最
雄譬猶滿月麗天螢光列
宿山王映海蟻垤羣峯嗟
乎三界之沉寐久矣佛以
法華爲木鐸惟我禪師超

而歸一；八萬法藏，我爲最雄。譬猶滿月麗天，螢光列宿；山王映海，蟻垤群峰。嗟乎！三界之沉寐久矣。佛以《法華》爲木鐸，惟我禪師，超

然深悟其兒也岳瀆之秀

冰雪之姿果屑貝齒蓮目

月面望之屬即之溫覩相

未言而降伏之心已過半

矣同行禪師抱玉飛錫襲

然深悟。其兒也，岳瀆之秀，冰雪之姿，果屑貝齒，蓮目月面。望之屬，即之溫，覩相未言，而降伏之心已過半矣。同行禪師抱玉、飛錫，襲

衡台之祕躅傳止觀之精
義或名高帝選或行鎣
眾師共弘開示之宗盡契
圓常之理門人苾蒭如巖
靈悟淨真真空法濟等以

定慧爲文質以戒忍爲剛
柔舍朴玉之光輝等旃檀
之圍繞夫發行者因因圓
則福廣起因者相相遣則
慧深求無爲於有爲通解

定慧爲文質，以戒忍爲剛柔。舍朴玉之光輝，等旃檀之圍繞。夫發行者因，因圓則福廣；起因者相，相遣則慧深。求無爲於有爲，通解

脱於文字。舉事徵理，含毫強名。偈曰：佛有妙法，比象蓮華。圓頓深入，真淨無瑕。慧通法界，福利恒沙。直至寶所，俱乘

脱於文字舉事徵理含毫

強名偈曰

佛有妙法比象蓮華圓頓

深入真淨無瑕慧通法界

福利恒沙直至寶所俱乘

大車其一
於戲上士發行
勤緬想寶塔思弘勝因圓
階已就層覆初陳乃昭
帝夢福應天人二其
輪奐斯
崇為章淨域真僧草創

大車。其一。於戲上士，發行正勤。緬想寶塔，思弘勝因。圓階已就，層覆初陳。乃昭帝夢，福應天人。其二。輪奐斯崇，為章淨域。真僧草創，

聖主增飾。中座眈眈，飛檐翼翼。存臻靈感，歸我帝力。其三。念彼後學，心滯迷封。昏衢未曉，中道難逢。常驚夜杭，還懼真龍。不有禪伯，

誰明大宗　大海吞流縈

山納壞教門稱頓慈力牋

廣功起聚沙德成合掌開

佛知見法爲無上情塵

雖雜性海無漏定養聖胎

其四

其五

染生迷觳，斷常起縛，空色同謬。蒼蔔現前，餘香何嗅。其六。形彤法宇，縶我四依。事該理暢，玉粹金輝。慧鏡無垢，慈燈照微。空生王可託，本

染生迷觳斷常起縛空色
同謬詹蔔現前餘香何嗅
其六彤彤法宇縶我四依事
該理暢玉粹金輝慧鏡無
垢慈燈照微空王可託本

顒同歸其七

天寶十一載歲次壬辰

四月乙丑朔廿二日戊

戌建勑撿校塔使正

議大夫行內侍趙思侶

願同歸。其七。天寶十一載，歲次壬辰，四月乙丑朔廿二日戊戌建。勑撿校塔使：正議大夫、行內侍趙思侶；

判官內府丞車沖

撿挍僧義方

河南史華刻

判官：內府丞車沖。撿挍：僧義方。河南史華刻。

二十二頁